OBSERVATIONS
SUR LA CONSTRUCTION
D'UNE NOUVELLE SALLE
DE L'OPERA.
PAR M. NOVERRE.

Prix, *douze sols.*

A AMSTERDAM.
Chez CHANGUION, Libraire, dans le Calw-Stret.

Et se trouve A PARIS,

Chez P. DE LORMEL, Imprimeur, rue du Foin;
Et au Palais-Royal.

M. DCCLXXXI.

OBSERVATIONS
SUR LA CONSTRUCTION
D'UNE NOUVELLE SALLE
DE L'OPERA.

La quantité de Salles de Spectacles qui ont été depuis vingt ans détruites par les incendies, le nombre effrayant de victimes dévouées à la fureur des flammes, mille autres accidens funestes, tout sembleroit devoir engager le Gouvernement à ne jamais permettre qu'un édifice, qui devient dans une grande Ville le rendez-vous des Citoyens, où ils se rassemblent pour y jouir du Spectacle des Arts & se délasser de leurs

travaux, fût construit dans un petit espace, & accolé à des Maisons & des Palais qui finissent toujours eux-mêmes par être incendiés. De-là, la fortune & les jours des Citoyens en danger, les chef-d'œuvres des beaux Arts dévorés par le feu, & la vie des hommes qui les cultivent, exposée à un danger sans cesse renaissant.

Si l'on ajoute à ces tableaux effrayants, les entraves perpétuelles qui resserrent le génie, qui captivent l'imagination, qui circonscrivent les idées, qui enchaînent la volonté, & qui forcent le Peintre, le Maître des Ballets, le Musicien, & souvent le Poëte, à sacrifier au *rétréci du local* les grands effets de leur Art, on sentira qu'une Salle placée comme étoit celle de l'Opéra, devoit être aussi contraire au progrès des Arts & des talens, qu'elle a failli à de-

venir funeste au Public. D'ailleurs, nul dégagement dans l'ancienne Salle; nulles facilités. Il étoit impossible de se servir, en aucune maniere, de la partie des Aîles placées vers la Cour des Fontaines. Aucune sortie, aucune rentrée, soit des Chœurs de Chants, soit des Corps de Ballets, soit des Comparses, ne pouvoit se pratiquer de ce côté: tout agissoit par la droite du Théatre; tous les évenemens arrivoient par-là, ainsi que toutes les marches & toutes les fêtes. Dès-lors, plus de variété dans les plans, plus de diversité dans les formes; le Public étoit fatigué de cette monotonie fastidieuse, & les talens en souffroient. C'étoit vainement que le Maître des Ballets & le Peintre cherchoient les moyens de se retourner dans un espace si étroitement compassé; il falloit, après des efforts inutiles, qu'ils se

livrassent à la routine ordinaire, à laquelle le local les subordonnoit. Il seroit donc à desirer, pour le progrès des Arts, qui concourent unanimement à la perfection d'un Spectacle qui honorera toujours le génie de la Nation, qu'on élevât un Monument digne d'elle, qui permît aux Artistes de donner l'essor à leur imagination, & qui rassurât le Public sur des craintes que les évenemens ne rendent que trop légitimes.

L'Opéra brûlé deux fois en dixneuf ans, & dans ce même espace les Théâtres *de Vienne, de Milan, de Venise, de Stockolm, d'Amsterdam, de Lyon, de Mantoue, &c. &c. &c.* consumés avec une telle rapidité, qu'il étoit impossible d'arrêter les progrès du feu : tant de catastrophes cruelles, sont bien faites pour fixer l'attention d'un Citoyen : c'est en cette qualité que j'écris, & que je

soumets mes réflexions aux gens de goût. Elles me paroissent d'autant plus solides, qu'elles sont le fruit d'une expérience acquise sur tous les Théâtres de l'Europe pendant quarante années. Effrayé des effets de tant de désastres, j'ai remonté aux causes ; & en appréciant enfin les beautés éparses de ces différens Monumens, je n'ai pu fermer les yeux sur les défauts dont ils étoient & sont encore remplis. Si mes réflexions ont de la publicité, elles engageront des hommes plus instruits que moi, à jetter de nouvelles lumieres sur un objet qui intéresse autant l'humanité, que la gloire de la Nation, l'embélissement de la Capitale, & les progrès des Arts en général.

Si l'on me consultoit sur la construction d'une Salle de Spectacle, je conseillerois d'abord à l'Architecte de ne point sacrifier aux beautés de son Art, les choses de convenance

absolument essentielles aux charmes de la représentation, à la sûreté du Public & à celle du service, qui, en raison de la variété & de la multiplicité des mouvemens doit se faire d'une maniere facile. N'ayant que des notions fort imparfaites de l'Achitecture, je me tairai sur la construction, & sur les proportions que les parties doivent avoir entr'elles pour former un beau tout. Je ne parlerai point des différens ordres d'Architecture qui peuvent entrer dans la composition de cet Edifice, & contribuer à sa magnificence. Je garderai encore le silence sur les ornements tant intérieurs qu'extérieurs qui peuvent l'embellir. Mais je dirai avec les gens de goût, que ce Monument doit annoncer l'habitation des Arts agréables ; qu'il doit être noble & élégant comme eux ; commode aux Spectateurs, par la multitude des dégagemens & des sorties

La partie sur laquelle j'oserai m'étendre, sera celle du Théâtre, parce que mes connoissances m'y autorisent. Au reste, aucun Architecte ne peut dédaigner les avis de ceux qui y exercent journellement leurs talens, qui connoissent, par des épreuves constamment réitérées, tous les défauts qui s'y rencontrent ; défauts qu'il est presque impossible de pressentir, la regle & le compas à la main; qui échappent souvent aux combinaisons de l'Artiste, mais qui ne se dérobent point à l'œil de l'expérience.

J'ai vu tous les Théâtres de l'Italie, de l'Allemagne, de l'Angleterre & de la France. De cette quantité d'édifices, je n'en connois pas un dont les défauts ne surpassent les beautés.

Une Salle de Spectacle doit être absolument isolée. Il seroit à désirer que les rues voisines qui y aboutissent, fussent assez spacieuses pour

que l'on y pût pratiquer des trotoirs qui préservassent la partie du Public la plus nombreuse d'être écrasée par les voitures. Cette précaution seroit d'autant plus sage que les Cochers de Paris le sont moins.

Un Théâtre isolé fournit à l'Architecte les facilités de multiplier les dégagemens & les sorties, n'étant point gêné par un espace donné. Il peut faire de beaux Corridors, de magnifiques Escaliers, des Galleries extérieures, & ne rien négliger enfin de ce qui peut contribuer à la commodité & à la sûreté du Public ; distribution qui lui est impossible de pratiquer dans une petite cage, resserrée de tous côtés par des bâtimens. Ce Théâtre isolé doit communiquer à un bâtiment isolé comme lui, par deux Ponts, ou Galleries couvertes qui conduiroient à la droite & à la gauche du Théâtre. Ce corps de bâ-

timent ſerviroit aux loges des Acteurs, des Actrices, des Danſeurs, des Danſeuſes, & de tous les Sujets employés à la repréſentation de l'Opéra. On y pratiqueroit un grand Foyer, propre à faire répéter des Ballets, dans les inſtans preſſés.

Partie de ce Bâtiment ſerviroit encore au Magaſin ambulant des habits, & éviteroit le gaſpillage qui réſulte des tranſports perpétuels.

Ce Bâtiment, qui aſſureroit tout-à-la-fois la tranquillité & la préciſion du ſervice, ſeroit éloigné de ſix toiſes au moins du corps de l'Edifice; cette diſtance formeroit une Cour aſſez ſpacieuſe pour y conſtruire des pompes & des réſervoir qui fourniroient abondamment deux autres réſervoirs pratiqués aux deux parties latérales du Théâtre, dont je parlerai dans l'inſtant. Deux pompes ſeroient placées ſous les deux Gal-

leries de communication, qui ser-
viroient encore d'abris aux échelles,
au crocs, aux fceaux & à toutes les
machines propres à arrêter les progrès
d'un incendie.

Chaque partie latérale de la droite
& de la gauche du Théâtre, de-
vroit avoir au moins quatre toifes
du principal mur, à l'angle du pre-
mier Chaffis qui fuit le *Proſcænium*;
cet efpace néceffaire à la manœuvre
perpétuelle des Ouvriers, à l'entrée
des Acteurs, des Corps de Danfe,
des Chœurs & des Comparfes, don-
neroit beaucoup de facilité à toutes
les branches de fervice & il en naî-
troit un enfemble, une précifion,
une variété dans les effets & un filence
qui n'ont jamais exifté à l'Opéra.

Etoit-il poffible que dans un lieu
refferré de toutes parts, on pût fe
livrer aux impreffions de fon Rôle,
& fe pénétrer du caractere que l'on

avoit à peindre ? La vie des Acteurs perpétuellement en danger & menacée de cent morts différentes ; celle des Ouvriers occupés dans le dessus & le dessous du Théâtre, également exposée ; tel est le tableau fidel du désordre, de la confusion & de la crainte qui accompagnoient toujours les grâces, les jeux & les plaisirs.

Indépendamment des quatre toises de distance dont j'ai parlé plus haut, il seroit de la plus absolue nécessité de faire deux corps avancés à l'extérieur, qui offrissent sur la longueur du Théâtre, une Salle de trois toises au moins de profondeur sur six de largeur : ces deux grands emplacements communiqueroient au Théâtre par trois arcades : ils seroient le dépôt des décorations dont on ne se serviroit pas tel ou tel jour. C'est dans ces deux Salles que je placerois des réservoirs & des pompes mobiles.

C'est-là que je mettrois les Comparses, les Chars, les Trophées & tous les accessoirs dont on se sert journellement. Dès-lors, plus de désordre, plus de confusion, plus de bruit, plus d'amas de choses inutiles à la Représentation; les Comparses placés de droite & de gauche, dans ces deux grandes parties, seroient sous la main du Maître des Ballets, & distribués suivant leurs rangs; ils paroîtroient avec ordre, & se retireroient de même.

Un détachement de huit hommes pris du Corps des Pompiers, ne quitteroit point le Théâtre pendant les Représentations. Ils auroient de grandes seringues, telles qu'on en a en Allemagne. Elles suffiroient dans le premier moment, pour éteindre un plafond; d'ailleurs les pompes placées de droite & de gauche du Théâtre suppléeroient dans un instant à l'insuffisance de ces seringues, si le cas l'exigeoit.

Au reste, le feu prendroit bien moins facilement aux plafonds, si la distance qui regne entre chaque chassis des Décorations étoit plus étendue. Dès-lors les ciels & les plafonds ne seroient plus pressés les uns contre les autres, auroient un jeu bien plus libre, & ne s'embarrasseroient plus dans leurs mouvemens.

D'une plus grande distance entre les chassis, & dun plus grand intervalle de la cage à ces chassis, il résulteroit non-seulement beaucoup d'avantage pour l'effet des Décorations ; mais encore une économie d'autant plus précieuse à l'administration, que loin de diminuer la magnificence des Scênes, elle y ajouteroit infiniment ; il me sera facile de faire sentir & de démontrer cette vérité.

Un Théâtre ouvert dans ses flancs permet au Peintre-Décorateur, de

sauter des chassis, par la raison que la distance qui regne entr'eux & le mur, lui facilite le moyen de leur donner plus de largeur; de sorte qu'une Décoration, composée d'un fond & de trois chassis, paroîtroit plus vaste & plus *grandiose* que celle qui seroit formée de huit chassis étroitement resserrés. On sent qu'il est impossible, dans cette derniere distribution, de pratiquer de beaux percés & de beaux échappemens de vue: aussi se plaint-on de la monotonie, du froid & de la sécheresse qui regnent dans les Décorations; elles n'offrent que des rues droites, que des allées d'arbres ou de colonnes, & le point de perspective angulaire & pris de côté, dont les célébres *Bibiena* & *Servandoni* se sont si heureusement servis, n'a pu être adopté sur un Théâtre étranglé vers le fond, & trop resserré dans ses flancs.

Celui que l'on vient de perdre, avoit tous ces défauts. Je me garderai bien de les attribuer à l'Artiste qui l'a construit. On connoit ses talens & son mérite ; mais il a été forcé de se mouvoir dans un cercle trop étroit, & dans un espace mesuré avec trop d'économie ; son goût & son imagination ont également reçu des entraves, qu'il lui a été impossible de briser. Ce n'est point d'ailleurs dans un petit terrein que l'on peut construire un vaste monument.

Avant que de quitter la partie du Théâtre, je dois observer que les réservoirs pratiqués dans les ceintres sont asolument inutiles, puisqu'ils ne peuvent être d'aucun secours. Ceux que je place entre les deux Corps de Bâtimens, & sur les côtés du Théâtre, en offrent d'aussi prompts que multipliés ; ceux qui feroient pratiqués dans la cour,

préserveroient toute la charpente & la manœuvre des dessous, & fourniroient encore abondamment, au moyen des Pompes foulantes, l'eau nécessaire aux deux réservoirs, placés dans les enfoncemens du Théâtre, Dès-lors plus d'obstacles, plus de dégrés incommodes à monter, en multipliant les secours. J'opposerois au principe qui détruit communément tous les Théâtres, une grande quantité d'eau, & je la conduirois aisément par-tout où il en faudroit. Il seroit même inutile de multiplier les réservoirs, s'il étoit difficile d'y parvenir. Les chemins qui conduisent au secours de ce genre, doivent être libres & d'un accès facile. Il faut beaucoup d'espace, pour qu'un service accéléré puisse se faire sans augmenter le désordre & le découragement qu'occasionnent les désastres, & que la crainte du danger accroît

accroît en raison des obstacles qui éloignent la promptitude des secours.

Ce sont les Pompiers qui doivent avoir la garde des réservoirs & des pompes, veiller à ce que les uns soient toujours remplis, & à ce que les autres soient toujours en état de jouer. Ils doivent, avec quatre ouvriers qui leur sont adjoints, faire une ronde d'inspection tous les soirs après les Répétitions & les Représentations ; & pour parer à tous les inconvénients, ils doivent coucher alternativement dans la Salle. L'Académie peut facilement consacrer l'argent nécessaire à cette dépense utile ; elle tranquillisera le public, & en veillant à sa sûreté, elle s'occupera également de la conservation des talens en tous genres, qui concourent à ses plaisirs & à l'embellissement de ce Spectacle.

On feroit encore tous les quinze

jours, en préfence du Directeur & du Sous-Directeur, l'effai dès pompes en tous genres, ainfi que l'infpection des quatre réfervoirs, dont on renouvelleroit l'eau au moins tous les mois.

Une chofe toute auffi néceffaire à la fûreté du public, & qui doit d'autant plus fixer l'attention de l'Architecte, qu'elle eft indifpenfable, c'eft de difpofer toutes les portes de maniere qu'elles s'ouvrent en dehors; toutes celles des forties ne doivent avoir qu'une même clef; les deux Portiers de l'Académie en auroient chacun une, & ils feront tenus d'ouvrir toutes les portes, avant la fin du dernier Divertiffement, ou à l'inftant qui leur feroit prefcrit par l'Infpecteur des Ballets.

Cette précaution de faire ouvrir en dehors ne doit pas être négligée davantage. L'exemple que je vais

citer, & qui malheureusement n'est pas le seul de ce genre, en démontrera l'absolue nécessité. Dans un incendie égal à celui de l'Opéra, des milliers de Spectateurs prirent tous la fuite avec la même précipitation ; plusieurs d'entr'eux se cramponerent aux portes, soit pour assurer leur sortie, soit pour éviter les risques d'être renversés ou écrasés ; cette colonne grossit à un tel point, les efforts réunis pour pousser en avant furent tels, que ceux qui tenoient les portes furent déplacés. Ils ne les quitterent point, mais ne pouvant résister au choc, elle se fermerent. Il ne fut plus possible alors de faire reculer des gens qui n'entendoient rien, & qui étoient saisis de frayeur : les cris de la mort & du désespoir, les enfans écrasés dans sein de leurs meres, d'autres que le feu & la fumée arrachoient à la vie ; telle est

l'esquisse de cet effrayant tableau; l'instant d'après fut le signal de la mort; les flammes gagnerent; elles dévorerent tout; nul n'échappa à leur fureur, & la Salle d'Amsterdam fut le tombeau d'un nombre prodigieux de Citoyens qui furent abîmés sous ses débris.

Le plafond de l'avant-scene ou du *Proscænium* doit avoir assez d'étendue, pour que la voix ne se perde pas dans les ceintres, mais pour qu'elle se porte avec facilité, & qu'elle soit propagée dans la partie occupée par le Spectateur.

Une précaution essentielle, & qu'il est bien inconcevable qu'on n'ait pas encore prise, c'est de ne laisser aucune communication entre la charpente du ceintre du Théâtre, chargée de ponts, de machines, de toiles, de cordages, &c. avec la charpente du plafond de la Salle;

rien de plus facile que d'interrompre toute continuité ; la construction du *Proscænium* ne se refuse point à ce moyen ; il faudroit que les massifs de l'Avant-Scene supportassent une voûte, sur laquelle seroit élevé un mur de brique, qui couperoit toute communication. Cette construction faciliteroit encore les moyens que *Soufflot* a ingénieusement employés à la Salle de Lyon. Il y existe une espece de rideau de tôle double, dont les côtés s'emboîtent exactement dans deux raisnures pratiquées dans les massifs de l'Avant-Scene, de sorte qu'à la moindre apparence de feu, la Salle & le Théâtre se trouvent, pour ainsi dire, séparés par un mur de fer.

Après avoir mûrement réfléchi à la partie du Théâtre, l'Architecte doit s'occuper des Spectateurs. Il faut qu'ils soient commodément placés ; qu'ils voient & qu'ils entendent de

quelqu'endroit de la Salle où ils se trouvent.

Une seconde précaution qui n'est pas à négliger, est la forme intérieure de la Salle. Les Acteurs, dans toutes les circonstances, ne doivent être ni trop près, ni trop éloignés du Spectateur ; l'Acteur doit être comme le point central du demi-cercle que la forme des Loges décrit dans sa totalité. Cette juste distance, qui n'a jamais été observée dans auncun Théâtre est indispensablement nécessaire aux charmes de l'illusion. La Scène est comme un tableau dont on ne peut sentir tout l'effet, que dans un certain point d'éloignement.

Une troisieme condition à laquelle on n'a jamais réfléchi, c'est que le Spectateur, dans quelque place qu'il soit, ne doit point voir ce qui se passe derriere les Décorations; s'il a la faculté d'y porter ses regards, il perd une par-

tie du plaisir qu'il se proposoit d'avoir, & on lui ôte, à tous égards, celui de l'illusion ; en plongeant ainsi dans les aîles, il y découvre la manœuvre du Théâtre, il y apperçoit cent lumieres incommodes, & lorsqu'il veut ensuite ramener ses regards sur la Scène, tout lui paroit noir & confus ; son œil fatigué ne distingue plus les objets, ou ne les voit qu'à travers un brouillard. Indépendamment de cet inconvenient, il en résulte un autre absolument contraire au plaisir des yeux & à la magie de la peinture. L'ordre de la Décoration est interrompu, & les intervalles que l'œil mesure entre chaque chassis, coupent par lambeaux l'ouvrage du Peintre, détruisent le mérite de sa composition, & privent enfin le Spectateur d'une des parties enchanteresses de la Scène.

Voici encore un inconvénient plus

destructif des grands effets. Si dans un Opéra il y a un incident, un coup de Théâtre, une action dont dépende le dénouement; si, par exemple, le Spectateur touché de la situation malheureuse d'Oreste, pret à être immolé à la fureur de Thoas; si dans ce moment, dis-je, je vois Pilade & sa suite se préparer à voler au secours de son ami; si j'appercois le glaive destiné à frapper le Tyran; je prévois le dessein de Pilade, je m'en occupe; j'oublie les Acteurs qui sont en Scène; mon attention se partage, & mon imagination se divise, pour ainsi dire, entre les deux objets qui l'ont frappée. Pilade paroît, & cette catastrophe, qui forme le dénouement, ne me fait aucune impression, parce que j'ai tout deviné. L'action de l'Acteur ne peut m'émouvoir; c'est en vain qu'il épuise les ressources de son Art, il ne peut

plus m'en impofer ; il m'a mis dans fa confidence ; je fais tout, j'ai pénétré fon deffein, j'ai découvert le piége, & rien ne peut me ramener à l'intérêt qu'on m'a fait perdre.

La Scene, en effet, ne peut faire illufion, fe jouer de nos fens & nous tranfporter vers les objets qu'elles nous offre, fi l'on n'a l'art de dérober les refforts qui la font mouvoir. En découvre-t-on les fils? En voyons-nous le méchanifme ? l'illufion s'affoiblit, la furprife ceffe, & le plaifir fuit.

L'étendue du Théâtre eft une chofe de convenance: la nature & le genre du Spectacle, ainfi que le nombre des Citoyens & des Etrangers, doivent en déterminer les dimenfions.

J'ai vu en Italie de très-grands Théâtres, qui étoient trop petits quant à la partie du fervice. Comme ils ne font point *machinés*, & que tout

s'y meut & y joue à force de bras, la manœuvre s'y fait avec beaucoup de peine, de confusion, & *d'imprécision*: mais ces salles m'ont toujours paru trop grandes, & pour le Public, & pour les Acteurs, & surtout pour la mesquinerie qui regne en général dans les Opéras Italiens.

Dans les Théâtres trop vastes, les Acteurs paroissent des Pigmées, & ne sont jamais en proportion avec les Décorations; il est à présumer, par l'immensité des Salles d'Italie, qu'elles ont été construites par des Peintres-Décorateurs. Rien de si grand & de si pompeux que les Décorations; rien de si pauvre & si maigre que la Scêne, composée presque toujours de deux ou trois Interlocuteurs, rarement accompagnés. Je sens donc le danger & les inconveniens d'un trop grand Théatre ; je sais qu'il entraîneroit à des dépenses ruineuses.

Il faut que la partie, proprement dite de la *Scéne*, ne soit ni beaucoup plus longue, ni beaucoup plus large, ni beaucoup plus élevée que celle qui vient d'être la proie des flammes. Mais il est nécessaire, & absolument utile que les parties latérales, c'est-à-dire, l'espace qui doit régner de droite & de gauche, depuis la Décoration jusqu'au mur, ait au moins quatre toises ; que le derriere du Théâtre ne soit point étranglé, & offre un libre passage à tous les Sujets employés à ce Spectacle. Je ne renoncerai jamais à l'idée des deux parties enfoncées de droite & de gauche, qui formeroient à l'extérieur deux corps avancés susceptibles d'un beau décore ; je regarde ces deux Salles, comme indispensables à l'économie de l'Opéra, & à la tranquillité des Spectateurs. Elles faciliteroit la sûreté du service, & éviteroient

des déménagemens perpétuels, auſſi diſpendieux que nuiſibles aux Décorations. Le corps de bâtiment ſéparé, en réuniſſant tous ces avantages, les augmente conſidérablement.

J'ai déja ſouhaité, pour l'effet du Spectacle, que le Public ne pût appercevoir aucune lumiere dans les chaſſis; mais je voudrois encore que l'on ſupprimât toutes celles de la rampe: elles ſont préjudiciables aux charmes de la Repréſentation, & auſſi fatiguantes pour les Spectateurs que pour l'Acteur. De toutes les lumieres, de toutes les manieres de les diſtribuer, il n'en eſt point de ſi incommodes, ni de ſi ridiculement placées; rien de ſi faux que ce jour qui frappe le corps du bas en haut. Il défigure l'Acteur; il fait grimacer tous ſes traits, & en renverſant l'ordre des ombres & des clairs, il démonte pour ainſi dire, toute la phiſionomie, & la prive de

son jeu & de son expression. La lumiere, ou les rayons du jour frappent tous les corps du haut en bas, tel est l'ordre des choses, & je ne sais ce qui a pu déterminer les Machinistes à adopter & perpétuer une maniere d'éclairer si fausse, si désagréable pour l'Acteur, si fatiguante pour le Public, & si diamétralement opposée aux loix de la nature.

Mais comment éclairer le *Proscænium* par le haut & par les côtés ? Que les colonnes de l'Avant-Scêne soient creuses vers la partie du Théâtre ; que dans le vuide, qu'offrira le demi-cercle, on y ménage des foyers de lumiere qui seront réfléchis par un corps lisse & poli ; que l'on donne à ce corps la forme *Cycloidale*, qui est celle dont il peut résulter le plus grand avantage ; que l'on éclaire ensuite les aîles par masses inégales ; qu'un Peintre soit chargé de cette

distribution : alors on parviendra à imiter les beaux effets de la lumiere. Au reste, tout ceci demande des recherches, des essais, de la constance, du goût; & ce qui est d'autant plus difficile qu'on effleure tout, qu'on n'approfondit rien, qu'on tient aux vieux préjugés & aux anciennes rubriques du Théâtre, & qu'il est plus aisé d'être froid imitateur que d'imaginer & de créer.

L'idée que je viens de donner & le moyen que je viens d'indiquer seroient impraticables, si l'on continuoit à former des loges dans l'intervalle qui sépare les colonnes du *Proscænium*. On doit sans doute à l'appas du gain, ou à la mesquinerie de nos Salles, ou à l'ignorance & au mauvais goût de ceux qui ont construit les premiers en France. Cette distribution est d'autant plus ridicule qu'elle s'oppose autant à l'illusion qu'aux effets

du Théâtre. L'Avant-Scêne doit être regardée comme un grand cadre propre à recevoir alternativement tous les tableaux variés que les Arts peuvent offrir. Il faut que ce cadre soit noble dans sa forme, & simple dans ses ornemens; car s'il est chargé d'or, si la diversité des marbres papillotte, les Décorations, qui font le fond du Tableau, & les Acteurs qui en forment les Personnages, seront écrasés & par les ornemens & par la richesse. Celle de leurs vêtemens sera bientôt éclipsée, & de ce choc de couleurs & de magnificence, il ne pourra résulter qu'un tout désagréable. De l'accord, de l'harmonie, voilà ce qu'il faut au Théâtre : tout doit y marcher de concert; se tenir par la main, & se prêter de mutuels secours.

Si le cadre d'un grand tableau étoit chargé d'ornemens barbares; si au milieu de ces ornemens lourds, on

plaçoit des rangées de têtes à cheveux ou en perruque, en pouf & en pannache, que diroit le Peintre ? Que deviendroit l'effet de son tableau. Voilà l'exemple de nos Avant-Scênes coupées par des petites boëtes quarrées, d'où sortent une foule de têtes mouvantes, qui, malgré leurs charmes, détruisent celui du Théâtre & une partie du plaisir que le Public y vient chercher.

Je voudrois beaucoup de simplicité dans les ornemens des loges; la richesse de celle-ci, seroit aussi préjudiciable aux femmes qui les occupent, que celle de l'Avant-Scene le deviendroit aux Acteurs & aux Décorations.

Avant que de finir, je parlerai de la nécessité qu'il y a d'avoir un superbe Foyer pour le Public. On doit y arriver par les Corridors & par les Galleries extérieures : il doit être

assez

assez vaste pour y donner des Concerts, & même des Fêtes.

Le terrein que j'indiquerois, le seul qui conviendroit à l'emplacement d'un Monument public, celui qui offriroit le plus de sûretés, de dégagements & de débouchés, seroit, sans contredit, la Place du Carousel. La façade du Théâtre seroit tournée vers les Thuileries; les corps avancés de la droite & de la gauche, se trouveroient en face du Guichet de Marigny & de la rue de l'Echelle; le derriere du Théâtre seroit vis-à-vis l'Hôtel d'Elbœuf & de Longueville.

On dira peut-être que mon Plan est à l'Architecture, ce qu'est à la morale la République de Platon; qu'il est gigantesque, fantastique, ruineux &c.; & je ne serai point étonné de ce que l'on dira, par la raison que je sais depuis long-temps, que les nouveautés utiles sont aussi mal reçues,

C.

que les nouveautés futiles le font avec enthousiasme. Il n'est point question d'élever une baraque ; il y en a déjà trop de semées sur la Place du Carousel. Il s'agit d'un Monument consacré aux Arts, & élevé à la commodité & à la sûreté publique. Ce Théâtre doit être construit dans la premiere Ville du Royaume, dans la plus belle & la plus riche de l'Europe. Ne sait-on pas que Bordeaux a une Salle qui ne seroit point du tout déplacée à Paris, & qui figureroit avec tous nos plus beaux Monumens ? On m'objectera que mon Plan est trop vaste ; que le terrein est précieux : je répondrai que la vie des Citoyens l'est bien d'avantage, & que c'est leur nombre qui donne cette valeur extravagante à six pieds de terre en quarré. Le Carousel, d'ailleurs, n'appartient-il pas au Roi ? Si, par une extrême tolérance, il a été per-

mis d'y bâtir des maisons & des échopes informes; si on y souffre des Bouchers, des Frippiers, des Regratiers, de petites Auberges qui dégradent la majesté du lieu & qui offre aux Etrangers les contrastes les plus choquans; le Roi, qui est véritablement le Pere de son Peuple, ne pourroit-il pas ordonner que l'on substituât à toutes ces baraques un superbe Monument? C'est à Louis XVI qu'il est réservé de faire ce que Louis XIV & Louis XV n'ont point fait. De tous les édifices qui nous frappent, qui attirent les regards, qui excitent l'admiration, il n'en est pas un qui ait été construit pour la commodité, la sûreté, la conservation & l'amusement du Citoyen. Ne peut-on pas faire entrer un Spectacle comme celui de l'Opera dans la masse générale des intérêts politiques du Gouvernement? La foule d'Artistes & de talens en tous genres,

C ij

qui le composent, & qui embélissent la France, leur sol & leur patrie, ne peut-elle pas encore ajouter quelque poids dans la balance de ces mêmes intérêts? ne doit-on pas espérer que le Roi, qui ne ferme jamais les yeux sur le bonheur & la conservation de ses sujets, justement ému des dangers auxquels les Citoyens sont journellement exposés dans les Salles existantes, ordonnera enfin la construction d'un édifice qui manque à la Capitale, & qui feroit époque dans son Règne?

Quant à la dépense, elle seroit considérable, sans doute; mais ce n'est pas à moi à calculer les ressources & à fixer l'emploi de la richesse publique. Le Citoyen, ami des Arts, a rempli sa tâche, quand il a proposé des vues & des idées qu'il croit utiles. C'est à la sagesse des Hommes d'Etat qui nous gouvernent, qu'il appartient

de combiner les circonstances & les tems, les efforts & les avantages, le but & les moyens. Colbert regardoit comme un fonds bien placé celui qu'il destinoit à embellir la Capitale, à y encourager les talens & les Arts, & a y attirer par l'attrait du plaisir le concours des Etrangers.

Ce que j'ai dit sur la construction d'un Théâtre est environné d'un nuage, que le génie des Artistes pourra seul dissiper. Ce ne sera pas la premiere fois qu'une idée mal rendue & mal digérée aura donné le jour à des idées grandes & mieux développées; la foiblesse & le besoin furent les premiers principes des Arts & des Sciences.

F I N.

www.ingramcontent.com/pod-product-compliance
Lightning Source LLC
Chambersburg PA
CBHW030119230526
45469CB00005B/1708